Росица Копукова

Удивление

лирика

© Росица Копукова – автор
Удивление – лирика
Катя Новакова – редактор
© Тошко Мартинов – графики

Първо издание Lulu.com – 2011
ISBN 978-1-4476-3094-4

Второ издание Lulu.com – 2015
ISBN 978-1-326-20317-7

Всички права запазени

 За контакти:
София – 1309
Зона Б-18, бл. 10, ет. III, ап. 17
Росица Копукова
моб. тел. 0895 381 260

Росица Копукова

Удивление

лирика

София, 2011

БИОГРАФИЧНИ ДАННИ

Росица Копукова е родена на 3 март 1958 г. в София, в семейство на интелектуалци: баща – виден юрист; майка – икономист; чичо – режисьор на научно-популярни и документални филми. Има две висши образования и общо 9 дипломи след гимназия, в раз-лични сфери на образованието.

Носител е на много научни и художествени награди. Публикувала е хиляди статии в печата; работила е в БНТ, в БНР работи и досега, работила е и в други телевизии и най-много в печатни медии. Има издадени 75 книги на български, френски и английски език.

Освен десетки български, Росица Копукова е носител и на 39 престижни световни награди – златни медали, купи, грамоти, звания и др. от САЩ, Италия, Австралия, от престижни техни институти и академии за изкуство.

Нейни стихове са поместени в Британска антология – световно известни поети, както и са признати за изключителни постижения в областта на поезията с документ от САЩ. Наградите, споменати по-горе са: световните – за поезия; българските – за поезия и проза.

Копукова пише разкази, новели, хумор и сатира, миниатюри и есета.

Била е член на два писателски съюза, на техните управителни съвети и в комисия по прием на нови поети в последния, но се разделя с тях, поради констатирани нередности в ръководствата на съюзите, злоупотреби и прочие.

Доказан талант само със собствени усилия, доказано почтен човек, авторката се чете на един дъх и не оставя читателя безразличен към нито една от избраните теми – интимна, социална, патриотична, природолюбива, любов към родовите корени и предците си, към дома и семейството си, към световните и българските борци за свобода, мир и социално благо. Бъдете сигурни, че писателката няма да ви остави безразлични.

Не случайно са я признали рецензенти като д.ф.н. и световно известен поет Йордан Ватев, проф. Марко Семов и други видни имена в нашата литературна критика. И съвсем заслужени са последните й две международни награди: Хамбург – първа награда (2011 г.) и Италия, гр. Лече – златна купа (2014 г.).

Приятно четене.

Катя Новакова

НЕЗАБРАВА

*По случай 19.II.,
обесването на Васил Левски*

Апостоле, короната България
ти носил си с достойнство до смъртта
и на бесилото – самин в безкрая
увиснал си, но светела е тя.

Захвърлил расото заради нея,
сплотил народа, но останал сам,
докрай си вярвал в своята идея.
Та ти от хората си по-голям.

Те, завладени от страха, се скриха,
оставиха те в пагубния ден,
но днес не знаем даже и кои са,
а ти си още жив и възвисен.

Над времето, над своите другари,
премерен с друга мяра във света,
заветите ти – смели и не стари,
звучат и днес със свойта простота.

Но, питам се, дали един Апостол
намира се в България? Уви!
Във битките за „социална правда"
играе само темата „пари".

Днес няма да отиде на бесило
никой разумен, свестен политик.
Но няма го! Обаче скоросилно
лети куршум по мутрата-циник.

Какво ли мислиш, гледайки отгоре?
Каква България ни завеща?
А някъде дълбоко във позора
пропадна чест, морал и свобода.

20.X.2007 г., София

ЙОВКОВА ДИРЯ

Коя жена е днес Албена,
коя Боряна е, коя?
Коя – Божура, променена
с одеждите на любовта?

Коя смилява мъжка сила
и я превръща в доброта?
Коя е хубава и мила,
като във твоята творба?

Коя е истинска кошута,
коя е женствена жена?
Коя с очи изгаря Индже
и той я иска и в смъртта?

Не виждам аз жена такава,
но виждам жадна за пари.
И твоята безсмъртна слава
самотно, Йовкове, стои.

20.X.2007 г., София

САМО СТО И ТРИДЕСЕТ ГОДИНИ

*от Освобождението
на България от османското иго*

Само сто и тридесет години –
след петвековно иго ни делят,
готови ли сме за това си минало
и помним ли на Ботева стихът,

и помним ли на Левски стъпалата
подземни и надземни до смъртта,
и помним ли зловещата разплата,
описана в заветни писмена?

И героизмът на Русия братска,
славяни до славяни в кървав бой,
та още свободата ни е кратка
в сравнение с годините безброй

на зверски оскверненатa България,
на Македония – страдалница след нас.
И помним ли онази пледоария –
Виктор Юго надигнал беше глас

за нашето, Априлското въстание,
светът нехаеше, че в нашите земи
един народ във болка и стенание
с надежда чака свойте бъднини.

Дядо Иван за него бе опора,
той доживя решителния час,
пазете си историята, хора,
че някой се изказва вместо нас,

че някой храни още апетити
към нашите светини, имена,
и към Родопа, дето руините
разказват още вместо книжнина.

Поклон, поклон на нашите герои –
от първия до сетния войник,
поклон на всеки честен руски воин,
незнаен или знаен – е велик.

13. XI. 2007 г., София

БЪДИ

На И. Т.

Бъди по-нежен и от утринта,
от капката роса, която свети
във пазвите на свежата трева
и милва с изумруден хлад нозете.

И говори – с усмивка от Венера,
със думи, напоени с красота,
със рими, във които ще намеря
издайнически звук на любовта.

И нека въздухът трепти от нежност,
от твоя необятен, светъл стих,
към теб пътува моята безбрежност,
а аз не съм жена със поглед тих.

Да, аз съм ярка, топла и чаровна,
дошла със мисия на този свят,
но твойта нежност прави ме покорна,
подобно утринно-откъснат цвят.

Стопява ме, стопява добротата,
очите със смълчана синева
и някъде дълбоко във душата ми
се лее чиста, бяла светлина.

Към лошия съм каменно-студена,
а ти с неземна вяра ги търпиш,
не съм съгласна, но съм изумена,
защото ти по своему блестиш.

Подай ми днес от твоята безкрайност,
най-хубавите чувства отпусни.
И може би ще стана по-омайна,
по-малко делнична. И остани.

14.XII.2008 г., София

* * *

Вселена си. И тя е тук, сред нас.
Вселена друга, много по-красива,
изпратил те е Бог в космичен час
да правиш просто другите щастливи.

Не си илюзия. А доброта,
желаеща до крайност да прощава,
но има мяра в Майката-Земя,
и грешния сам Бог го възмездява.

Със него ти сега се раздели
и остави го сам да се оправя.
Вселена си. И в нея покани
добри души, за да я озаряват.

15.XII.2008 г., София

МОЛИТВА

Да бъде, Господи, земята все красива,
такава, както Ти си я създал,
във земно измерение щастливо,
под Божия небесен идеал.

Да бъде, Господи, в зелено, синьо
и всеки цвят да си остане цвят,
да има в този свят ненараними
прекрасни зони, но и дух богат.

Да гравитира повече човечност,
да оцелеем, правейки добро,
и да прекрачим през самата вечност
към другото, отвъдно колело.

А как ли ще ни завърти съдбата
във друго измерение, не знам,
обичам си живота на Земята,
оттук дано спокойно минем там.

Където, Боже, и да си ни пратил,
живее ми се, искам светлина.
И радост. Дай ми воля за борбата,
по Твойта воля да протича тя.

И дай ми, после, приказна почивка,
да бъда социална и добра.
Не мекушава. Смела. Атрактивна.
И да творя любими чудеса.

Със теб е хубаво, не искам болка,
аз искам само мир и светлина.
И на Земята, и оттатък да е волно,
да е свободно, да е ведрина.

8.VII.2009 г., София
(Писано в църквата „Света Богородица",
където са се венчали Лора и Пейо Яворови)

ПРЕДЧУВСТВИЕ

Усещам ли, че тъмнината свети,
когато с теб пътува обичта,
излита болката като комета,
долита феята на радостта.

Разместват се незрими измерения.
Променя се и нашата душа.
Единствено нелепите съмнения,
убиват полетялата мечта.

15.IX.2009 г., София

РАВНОСМЕТКА

Не се срамувам от живота си до днес,
от битките, завършили с победа,
от думите – донесли светла вест
или опарили виновния горещо.

Не съм била в черупка досега,
не мисля и във бъдеще да бъда.
Дал ми е Господ и благодаря.
И искам теб да ми даде за в бъдното

15.IX.2009 г., София

ЕСЕН

Есен моя, спътнице поетна,
как прииждат стиховете с теб,
сякаш са прекрасни за последно,
ала не – пак идват ден след ден.

Сякаш разпилени под перото,
чакат с мисъл да ги събера,
есен моя, смисъл на доброто,
искам после да ги подаря

на човечеството. Дай ми мъдрост
да внуша от Божията дан
на онези, дето все отвътре
гложди ги как да рушат без свян.

Есен моя, приказко красива,
оцвети и нашите души
с багрите от четката игрива,
после с вятъра ги погали.

Напои ги с дъжд, за да живеят,
непресъхнали от суета,
като ручей нека да полеят
във живота своята леха,

с мир и доброта да я наситят...
Есен моя, разпилей стиха –
в теб се е родил и с теб да бъде
багра, сила, вяра, светлина.

18.IX.2009 г., София

14 ФЕВРУАРИ – ДЕН НА ВЛЮБЕНИТЕ

Свети Валентин

Този ден е зареден със чувства,
в него тържествува любовта,
който я живее – е изкуство,
тя е просто част от вечността.

Тя издига земните поети
на неимоверни висини,
там, където с някого да светиш
си е Божи дар до старини.

Тя живее над пари и слава,
нищо, че ги има в този свят,
само тя единствена остава
всепризната наша благодат.

Пийте вино, запалете пламък
и възвеличайте този ден,
всеки, даже със сърце от камък,
нека от любов да е спасен.

Най-щастлив е, който е обичан
и дарява своята любов.
Другото е криза от себичност,
кармичен дълг и безответен зов.

4.II.2010 г., София

МОЯТ АНГЕЛ

Щом поема аз към Симеоново,
ангелът пристига,
тука пиша стихове божествени,
тука пиша книга.

Със крилат замах летят словата ми
и изпълват листа,
после друг и друг, и сетивата ми
следват съвест чиста.

И се ражда мисъл и прозрение.
Без да ги повторя.
Ангелът е моето спасение,
ангелът отгоре.

И един ли е? Или са много?
Работа на Бога.
Но да пиша своите творения
аз без тях не мога.

21.III.2010 г., Симеоново

ТЪГА ПО ВЕНЕЦИЯ

Потъва този град, потъва
със цялата си красота...
Попей момче „*Аморе мио*"
в гондолата на любовта!

Дали решение на Бога
е този плавен, бавен край?
Но без Венеция не мога,
без този дивен, земен рай.

Тъга по нея ме обзема
и идвам на година-две:
да чуя нежни канцонети,
да пия по едно кафе.

Да се наситя на ажура
на приказните й дворци,
светът без красота е лудост,
а красотата тук цари.

Не искам, Боже, да изчезне
градът на моите мечти,

та той е синоним на вечност,
където любовта цъфти...

По мостовете му нашепват
все още влюбени сърца.
Съзиждан от ръце на гении,
той ще е нужен на света.

9.IV.2010 г., София

УПОЕНИЕ

Под слънчевата есенност на Банкя,
под листопада, тих и мълчалив,
се наслаждавам в ранния следобед
на този ден – божествено красив.

Отекват стъпките на мойто детство,
гласът на дядо, бабиният смях,
усещам и вкуса на сладоледа,
когато малка и безгрижна бях.

Аз тук прекарах хубави години
и тук пораснах – в мир и доброслов,
сред любовта на моите роднини
и, зная, и под Божия любов.

Напуснахме града по своя воля,
смениха се и цели, и съдби,
но се завръщам, за да се помоля
Бог с хората в града да ме сроди.

Днес всички имат своите проблеми,
но Банкя е един отделен свят,

създал е автори с души големи
и майстори на слово и на цвят.

Живеят в него хора от чужбина
и го обичат точно като мен,
но аз преди години си заминах,
завиждам им. Те тук са всеки ден.

Градът битува в песни на хористи,
в картини и във приказни утрà.
А в мен остават поривите чисти
да ме поканят пак на четивà.

Ех, Банкя, Банкя, днес те пресъздавам
във спомен и в поредния си стих.
Повява вятър. Чувствам се богата
в градината като в светà светих.

6.IX.2010 г., Банкя
/В деня на Съединението на България/

УБИХА ПОЕТА

На Николай Ракитин

Поетът на земята ни страдална,
на българската плодна равнина,
с душата на дете, втъкало жадно
и слънчева, и звездна светлина.

За всеки брат бил, покоси го злоба,
интриги и капани ден след ден,
над всеки гений тегне май прокоба –
и той не беше също пощаден.

Изстрадал всеки стих, в живота влюбен,
в тунела тъмен сам избра смъртта,
Убиха нежния поет Ракитин
безумните творци на завистта.

Живеем с името му от читанките,
потомците на Божия му дар,
а как ли са живели те, останките,
убийците, като човешка твар?

Най-светъл син на своята родина,
най-чиста, волна, песенна душа,
обезверен и сринат си замина.
Светлее поетичната следа.

Не бе за този свят, той сам го каза,
и полетя с прекършени криле,
дали Всевишният ще му признае,
че той напусна люде-зверове.

Онези, дето никога не съди.
И враговете свои не прокле.
С тъга ли ни разглежда от отвъдното
в по-хубавите Божи светове?

7.I.2010 г., София
/На тази дата се навършиха 125 години
от рождението на Николай Ракитин/

МОРЕТО

Морето има своя философия
и своя воля в нашия живот,
и – подчинено на небесната хармония –
то тук пулсира в своя собствен ход.

Дали ще ни плени, или отмие,
не може никой да му забрани,
най-важно е да го щадите вие,
крайморски хора, за да ни дари

със Божията милост – с улов щедър,
с романтика и чудна красота,
да отразява небосвода ведър,
пътеката на нощната луна.

Това е всичко дарове Всемирни,
създадени за земните деца:
да не живеят тука непосилно
и да използват Божите блага.

Морето не е за бетон и обир,
то е безкрайност, мир и светлина,

то е един възвишен земен допир,
със Бога, с хоризонта, с вечността.

Бушува ли, излива гняв небесен,
за размисли настава спешен час –
дали Всевишният не е потресен
от недостойни хора между нас.

13-14.X.2010 г., София

КЪДЕ СА?

Къде е днес Райна Княгиня и де е Бенковски?
Пак ли със робска нагласа днес кръста си носим?
Ей го, Догана, вилнее из родни сараи и вика:
„Аз управлявам България. Свободата ви стига."

Пие. Жените сменява. Пак пие и плаща.
Верен, слугата се гръмнал. Защо ли? Не схваща.
Турция чака да влезе във Евросъюза,
новото иго икономически да ни нахлузи.

Да, но не стана, Догане, за радост, не стана,
помни народът изконно до днес ятагана
и ако малко ви свестна Кемал Ататюрка –
знай, има български корен и по-малко – турка.

Тази България помни Априлските зверства,
зад нейните граници българи също живеят.
Къде са героите? Само се питам отново
дали в Парламента стоят те със дух и със слово.

Или са глухи отдавна? Ни виждат, ни чуват.
И на какво, не разбирам сега, се мило преструват?
Знамето днес е едно: добри интереси –
български, честни и твърди.
 Политико, къде си?

Апостолски възглас:
„**Народе-е-е!!!!**" все още е в сила,
България още за нас е и обич, и свила.
Не всички във тази страна са духовни бандити
– най-много са тези, които са най-малко сити.

За всеки възмездие идва, помни го, народе!
Недей си мълча, самичък не ставай за продан,
че тези, които питаят към теб апетити,
са черни души, богати и властни. И хитри.

Народе, пази се, не вярвай на празни химери!
За тази страна герои безбройни са мрели
и ти оцеля – след две катастрофи, но дишаш.
Обаче не стига. Искат те… да си нищо.

Внимавай, народе, че лъган си хиляди пъти
и клан си, и бит си, и сечен си с нож и със пръти.
Нещата и в нашето време са също жестоки,
и в нашето време живеят бездушни, безоки.

10.XI.2010 г., София

ПОСЛЕДЕН СНЯГ

Последен сняг, стаил се в Симеоново,
наоколо – иглики,
кокичета и минзухари никнали
с главици пъстролики.

Последен сняг и първите цветя намират
учудващо съседство.
От мама са. И как ли в двора се разбират,
така де, без посредници?

На прехода към пролетта от зимата
с лъчи се надиграват.
Природата, без думи, милата,
така ни поучава.

21.III.2010 г., Симеоново

СИМЕОНОВСКИ ЗАЛЕЗ

За залези дивни е писано много,
различно красиви в различни земи,
че Бог е помислил над тази природа
за всички да има вълшебни бои.

Но залезът тук си е мой и единствен,
над Витоша пада като ален атлас
и толкова хубав е той – като пристан,
извеждащ душата ми в утринен час.

2.XII.2010 г., Симеоново

ЗДРАВЕЙ

Здравей, моя хубава, Нова годино,
от вилата с обич ти казвам: „Здравей!"
Тук има живот и небето е синьо,
макар че зад портите студ леденей.

Душата сковава, приятелство няма
и фалшът напира с небяла тъга,
но има по-лоши места из страната
с безлюдна, покрусена, зла тишина.

А тук със съседи все ще си кажем
две думи учтиви и поздрав поне.
Лети над дуварите, влез във палатите
и, ако можеш, раздавай *по-друго сърце*!

2.III.2010 г., Симеоново

ХАРМОНИЯ

Листа и вятър, птици, свод
безоблачен като коприна.
На вилата тече живот
в хармония и много синьо,

в зелено, розово, лила,
във пъстро-цветосъчетано...
Кога по-щедра е била
Природата ни тук по-рано?

О, наслаждавам се докрай
на прелестното лятно чудо.
Все още има земен рай
над делничната градска лудост.

2. VII.2010 г., Симеоново

ЦЕЛУВКА

Бележи стъпките пътека снежна
и улицата, стоплена, мълчи
за бликащата между двама нежност,
за порива на влюбени очи.

И в мрака се спояват за целувка
души две верни, слели се в страстта.
Нощта е майсторка на силни чувства –
о, нека тържествува любовта!

НЕБЕСНА ЛЮБОВ

Дори да си от мен на разстояние
и между нас да чезнат часове,
импулс от чувства и от обаяние –
красив, между душите ни снове.

Ти идваш от космичната пътека
и срещата ни Бог я одобри,
защото аз сънувам отдалеко
това, което с тебе предстои.

И с тебе сме космични половинки,
живели преди хиляди лета,
и в идния живот ще сме прашинки
щастливо съхранили любовта.

Защо не те намерих по-отрано,
не знам. А всеки земен е роден
със мисия, но ние сме събрани
да се обичаме във този ден.

Искри летят дори от разстояние,
ухае улицата на любов,
аз знам, че ти си моето мълчание,
красноречиво даващо любов.

14.XII.2010 г., Симеоново

ИЗНЕНАДА

*На моя дядо Димитър Копуков,
отдавна покойник*

Отидох пак на дядовия гроб
през януари в хубавото време
и погледът ми просто каза: „Стоп" –
пера от птица аз съзрях навреме.

Край паметника е летяла тя –
отпред, отзад, отляво и отдясно
се пръснали пера, пера, пера,
какво е правила тук, не е ясно.

Общувала ли е с духа му в ден,
когато са били сами в покоя?
Защо на друг гроб днес, около мен,
не виждам ни едно перо в безброя?

Дали усеща Божия човек –
че в този гроб почива моя дядо,
с каква сетивност Бог я е дарил,
че точно на добрия да попада?

Перото е за щастие сигнал,
а тук са много, като знак небесен.
Дали по дядо Бог сигнал е дал –
щастлив знак за живота ми чудесен...

16.I.2011 г., София

СВЕТЛИНА

На моята любима мама

И тази сутрин светна в мойта стая,
така на контактьора обясни,
че в светлина ще идваш от безкрая
и, скъпа, зная, че това си ти.

И в другия живот пак искам тебе
и баба, дядо, същите души
и моля Бог пак в същото семейство
душата моя да се прероди.

Сред толкова любов живях, не мога
от нищичко да се оплача аз,
не беше нито груба, нито строга
и аз щастлива просто бях сред вас.

Сега те няма и ми липсваш страшно,
добре, че с тази бърза светлина
подсещаш ме, че нейде е прекрасно,
минаваш през космичната врата.

Нали и там си руса, синеока
и белолика, и красива ти.
От двете измерения дълбока
и много силна рана ни дели.

Страдание на нашата планета
не мога никак да приема аз,
дошла съм тук отнякъде, отдето
е вечна красотата между нас.

Не можем никога да се забравим,
дано Бог пак ни събере в едно,
сега на твойта светлина се радвам
и се опитвам да творя добро

във този свят, така несъвършен,
ти също доброта твореше,
моралът, не за всеки отреден,
и честността голяма те крепеше.

Призната си и горе, затова
във светлина ти идваш в мойта стая.
И тази твоя вечна доброта
сега на други служи, аз го зная.

17.I.2011 г., София

КЪМ БОГА

За изпитанията не болея,
не се отказвам да творя добро,
но изморих се вече и копнея
житейското ми, Боже, колело

да се върти по-леко и спокойно,
спасявах някого, прогонвах друг,
за щастие дано да съм достойна,
макар нелошо да живях дотук.

С родители прекрасни, в дом със обич,
елементарни даваш ми мъже
и като някакъв невидим обръч
край мен кръжат, непожелани, те.

И сякаш крача в детската градина
на недораслите души, уви,
добре, приемам и така да мина,
но на един поне му помогни

край мене да порасне. Все ги уча,
а някои са низши до безкрай.

И уморих се, Боже, да не случвам
на висши духом. Прости нямат край.

До стиховете ми да не достигат,
под тях като прашинки да стоят.
И ги оставям. Ала вече стига.
Един поне да влезе в моя свят.

17.I.2011 г., София

ХОРА НА ИЗКУСТВОТО

*В Индия ги наричат
„Деца на ангелите"*

Има хора, дошли тук от звездния път,
на Земята дошли, но по Божия воля,
със таланта си всяват възхита и смут,
но творят сред човешка неволя.

Те са знак, че далече, в отвъдния свят,
съществата са други, красиви,
ала тук, във живота на завист богат –
те битуват, мизерно – щастливи.

За пари да се борят, то не е за тях,
те са с мисия друга родени,
оцеляват, обидени в чуждия грях
и оставят от тях сътвореното.

Те са знак за растеж, красота, доброта,
за възход по безкрайна спирала.
Надарени души, дар на тази Земя,
светла част от Вселенската цялост.

Те намекват, че ние не сме и сами,
а сме част от Всемирната общност.
Подарете им, хора, по-стойностни дни
в този свят, пренаситен със пошлост.

1.II.2011 г., София

НА ЙОРДАН ВАТЕВ

Аз помня бедната гарсониера,
в която сам пристигаше духът
на леля Ванга – ти с игла изписваше
посланията чисти от ...отвъд.

Съветите, категорично ясни,
тъй като бяха в живия живот,
сега живее другаде прекрасно
със мислите за нашия народ.

И там, отгоре същата човечност
до бялата хартия прелетя,
познати думи, от божествената вечност
но кратко, твърде кратко постоя.

Не беше тайна, че общуваше със нея
и много хора знаеха това,
благодаря за този жест – заради мене,
ти в своя скромен дом я призова.

И двамата сме ходили при нея,
сега си там, където е и тя,

а аз – от другата страна на кея,
тук, в земния живот, благодаря.

Не мога да ви видя и усетя,
но зная, Ватев, мислите за мен
това аз мога и това умея –
цветя от думи да разпъстря в този ден.

2.II.2011 г., София

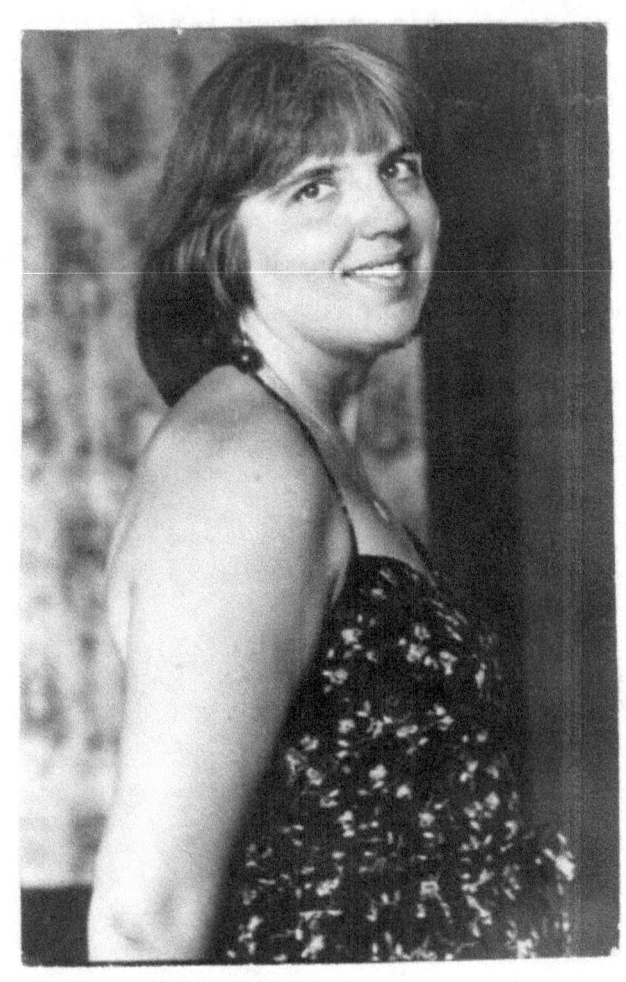

Снимка на авторката

ДАР

На моята любов

По-ценно от пари и диамант,
от злато и луксозна лимузина,
по-ценно от визон или брилянт
е шансът да отвориш раковина,

да ми дариш – така – една възможност,
да мога да пътувам и да пиша,
тогава просто, нежно и без сложност
ще те обичам и ще те опиша.

Ще те призная, ще съм благодарна
за твоята възвишеност. Къде я?
Не търсиш ли слугинята домашна,
жената в мен сама ще надделее.

10.II.2011 г., София

ПАРАБОЛА

Когато вдъхновението идва
и аз за някого творя с любов,
илюзията ме държи и вдига
като дъга с прекрасен славослов.

Но после изтрезнявам и тогава
отпред изплува истинският лик
и стиховете ми не заслужава,
и пада ниско всеки хубав миг.

И става равно, плоско и различно
видяното със влюбени очи,
и даже да е доста неприлично,
ще кажа, че нивото му личи.

Пред моята възвишеност е нищо,
душата му се рее като прах,
а аз му дадох класа и равнище
и плоскостта да видя не успях.

И неведнъж душата ми красива
обърква някой примитивен лик,

но различавам струната фалшива,
за жалост – само Господ е Велик.

Напусна ли го, все следа оставям
и нещо в семплия ще променя,
но аз не мога лесно да прощавам
и не забравям грубата вина.

И падне ли дъгата към земята,
завинаги за мен остава там.
Но все отварям чисто сетивата
и паля новата надежда с плам.

11.II.2011 г., София

* * *

Седем приказки ще ти разкажа
за царкини от седем царства,
седем пъти ще ти покажа
как се обича без предателства.

Седем пъти. Но можеш ли, питам,
принц да бъдеш, достоен да бъдеш?
Ако можеш, си струва, опитай.
Ако не – се превръщаш във минало.

Вярвай, никой не съм пощадила,
който принц да е просто не може.
Не желая аз обич безкрила
днес, във съвременното мое ложе.

Седем приказки ще ти разкажа,
ако искаш, повярвай във тях.
Досега да повярвам във някого
не успях, не успях, не успях.

12.II.20011 г., София

НА СНОП ЛЪЧИ РАЗСТОЯНИЕ

Не искам да съм мъж, а слънце,
съсухря слънцето мъжа.
Живот да дам на всяко зрънце,
копнеещо за светлина.

Не искам да съм горска сянка,
за дар – оставям я на друг,
не е за моята осанка,
за блясък съм родена тук.

14.II.2011 г., София

* * *

Божествената сила слиза
в изкуството – възбуждайки талант
и ти надяваш неспокойна риза –
вълшебница, с която си призван

да не приличаш на останалия свят,
но него да осмислиш и изстрадаш
като поет, художник, музикант,
да отбележиш своя миг и да угаснеш.

Ти – да, но не и твоята искра,
запалена да свети с вековете,
кажи на Висшия: „Благодаря",
че с мъката дари ти върховете.

ОЗАРЕНИЕТО НА ПОЕТА

Поетът свети в звездно озарение,
за него битието е летеж,
от обич има нужда и спасение,
защото чужд е в грубия вървеж.

Той наблюдава, удари понася,
понякога, за жалост, влиза в бой,
ала смъртта високо го възнася
и, без да иска, прави го герой.

Поетът е послание от Бога,
признава, не признава – е оттам,
звезда, но приземена в изнемога
със мисия от друг, небесен храм.

Дошла да вдъхновява и огрява,
дори самата тя да изгори.
Защо човечеството не съзнава –
поетите са с ангелски очи?

14.II.2011 г., София

КОНСТАТАЦИЯ

Не съм във кюпа, просто съм отвъд.
Като талант и като поведение.
Съзнавам, внасям завист, внасям смут,
а искам да разнасям просветление.

Отдавна ме признаха по света,
но Бог решил е да съм във България,
където геният на завистта
откри Елин Пелин и бе попарен.

Добре е, със отворени очи
за истинската дарба под небето,
твореца простичко да насърчим,
не можем да му вземем битието.

14.II.2011 г., София

НАСАМЕ С ЛЕОНАРДО да ВИНЧИ

Аз стъпих във галерия „Уфици",
Флоренция раствори се за мен
и спрях пред статуята на да Винчи,
през май – във слънчев ден, благословен.

 Над времето, с величие неземно
 ме гледаше със поглед замечтан
 художникът, във каменната прелест
 и сякаш приковаваше ме там.

Обикновеното момче размахва
вълшебна четка с гениална страст,
едва ли е съзнавал Леонардо,
над вековете че ще има власт.

 Какво открил е той във Мона Лиза,
 какво с духа й той е завещал?
 Но образът й доста късно влиза
 в историята – като идеал.

Самият Леонардо е загадка –
маестрото излъчва светлина.
С последната творба – „Йоан Кръстител" –
той отпътува сам към вечността.

 Край статуята всичко е митично,
 а ние – малки живи същества.
 Осанката на тази светла личност
 намеква за Божествена ръка.

НЯМАМ НУЖДА, ИМАМ НУЖДА

Нямам нужда от ежби и злоба.
Бог какво е дал, човек не взима.
Всички сме от раждане до гроба
и за всеки земно място има.

Имам нужда от пари за хляба,
от уютен дом и за утеха
да пътувам, да пътувам в необятното,
да си купя я бижу, я дреха.

Да оставя род за бъднината,
любим и свободата да обичам,
трябва ми изкуство за душата,
цвете – лъч, в които да се вричам.

Силна съм, но не войнолюбива,
зная да вървя напред и искам
моите победи – все красиви,
в свои грехове да не оплисквам.

ПЪТЕКАТА НА ВРЕМЕТО

Пътеката на времето е страшна,
отмерва зло – добро във вечността,
не всеки е обаче тъй създаден
да има верен поглед над света.

Така сме видими и мимолетни,
различните по раса и по пол,
над нас светлеят думите заветни,
изречени от Божия престол.

Какво е, питам, земното богатство,
ако не се родее с доброта?
И колко струва земното злорадство?
Изпепелена за финал съдба.

Парите – тези съдници човешки –
на благородство или неморал,
изтичат между хилядите грешки,
ако във тяхно име си живял.

Пътеката на времето не спира.
Отива си живот подир живот...
Но има нещо, дето не умира –
оставения за човечеството брод.

ОПТИМИЗЪМ

Възкръсва спомен. Старите места
на миналото ми не се променят,
но променени, мойте сетива
над спомена със нова мисъл гледат.

Импулсите на минала любов
в импулси на смеха се претворяват,
звучи във спомена чаровен зов
и топло чувство в мене озарява.

Тъгата никога не победи
и старите места не крият болка.
Възкръсва спомен... В него светваш ти
над всички други – аз не помня колко.

Не помня. Всеки има своя миг
и своята звезда, в съвпада с моя.
Но ако с нещо Господ е велик,
е със това, че ме оставя твоя.

ОБЛИК

Скала съм, като Майката Земя
държа се твърда, непоколебима,
но съм и птица волна със крила,
която от простора се опива.

Желана съм докрай като жена,
но аз не всеки мога да желая,
твърде е мъдра мойта красота,
все някого спасява тя накрая.

С един замах „приятелства" сека,
фалшиви като песен без идея,
и Бог ми дава нова светлина,
и нови пътища намирам в нея.

Така че, аз съм полет и земя,
добре се чувствам между световете
и знам, където и да се родя
в живота следващ, винаги ще светя.

Едни умират в собствена печал,
в разврат, във кражби, с недостойни мисли,

на мене Господ всичко ми е дал,
защото поривите ми са чисти.

Да бъда себе си, се иска дух,
борба за съвършенство и почтеност,
не искам да съм цветенце от пух,
не искам да съм цветна, интересна.

но искам да съм уникален знак,
че Бог красивите души дарява
с талант и облик на звезда, и пак
планета Негова да осветявам.

18.II.2011 г., София

СЪДЪРЖАНИЕ

Биографични данни, *Катя Новакова* – 5

Незабрава – 8

Йовкова диря – 11

Само сто и тридесет години – 12

Бъди – 14

*** Вселена си... – 16

Молитва – 18

Предчувствие – 20

Равносметка – 21

Есен – 22

14 февруари – ден на влюбените – 24

Моят ангел – 26

Тъга по Венеция – 28

Упоение – 30

Убиха поета – 32

Морето – 34

Къде са? – 36

Последен сняг – 39

Симеоновски залез – 40

Здравей – 41

Хармония – 42

Целувка – 43

Небесна любов – 44

Изненада – 46

Светлина – 48

Към Бога – 50

Хора на изкуството – 52

На Йордан Ватев – 54

Дар – 57

Парабола – 58

*** Седем приказки... – 60

На сноп лъчи разстояние – 61

*** Божествената сила слиза... – 61

Озарението на поета – 62

Констатация – 63

Насаме с Леонардо да Винчи – 64

Нямам нужда, имам нужда – 65

Пътеката на времето – 66

Оптимизъм – 67

Облик – 68

www.ingramcontent.com/pod-product-compliance
Lightning Source LLC
Chambersburg PA
CBHW070429180526
45158CB00017B/940